BUTTERFLY BUDDHA

Butterfly Art Studio & Studio3B

LOVE

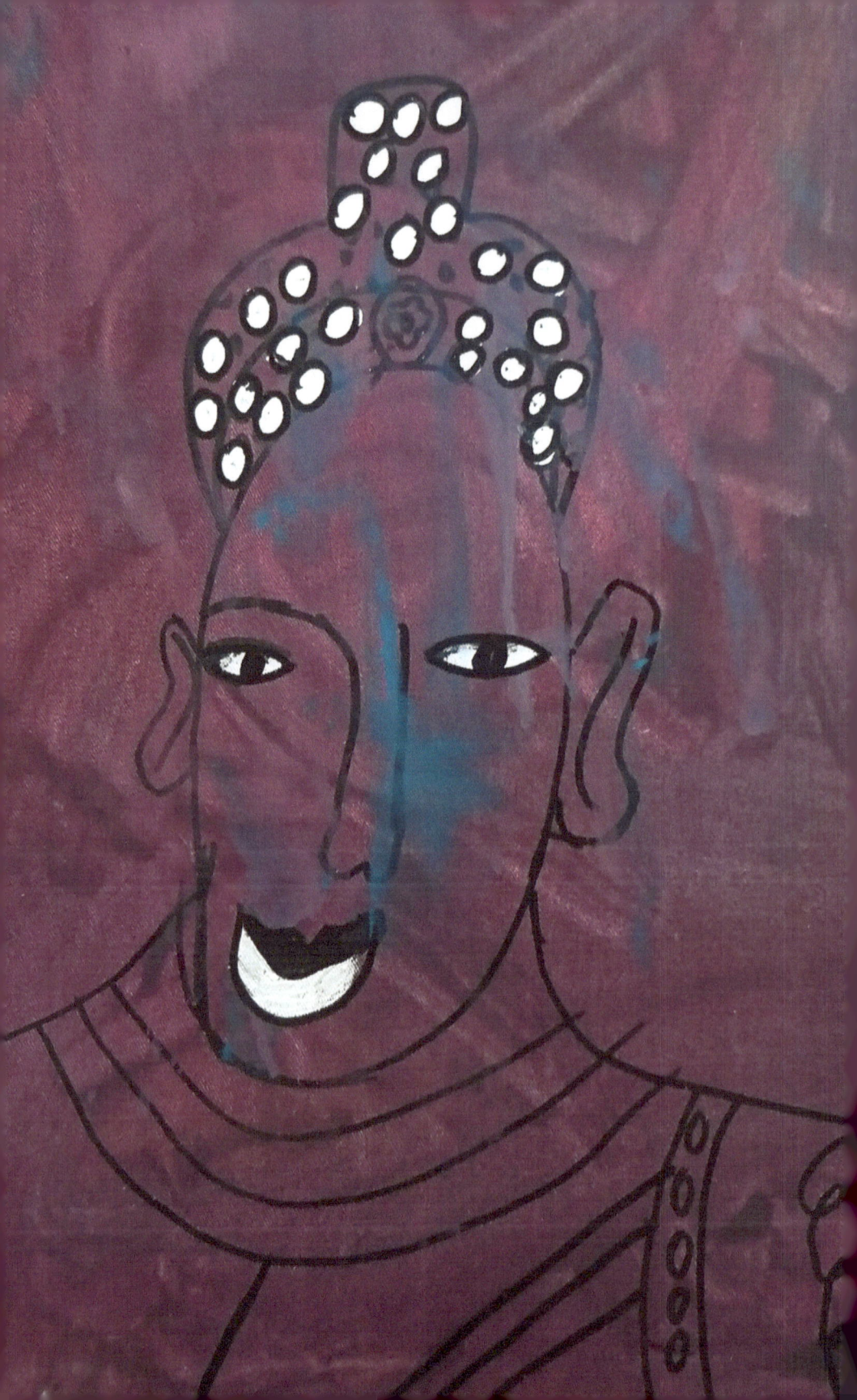

ស្រឡាញ់ពិភពលោកទាំងមូល
ក្នុងនាមជាម្តាយមួយស្រឡាញ់កូនតែម្នាក់គត់របស់នាង។

Love the whole world

as a mother

loves her only child.

Van Da, *age 12*

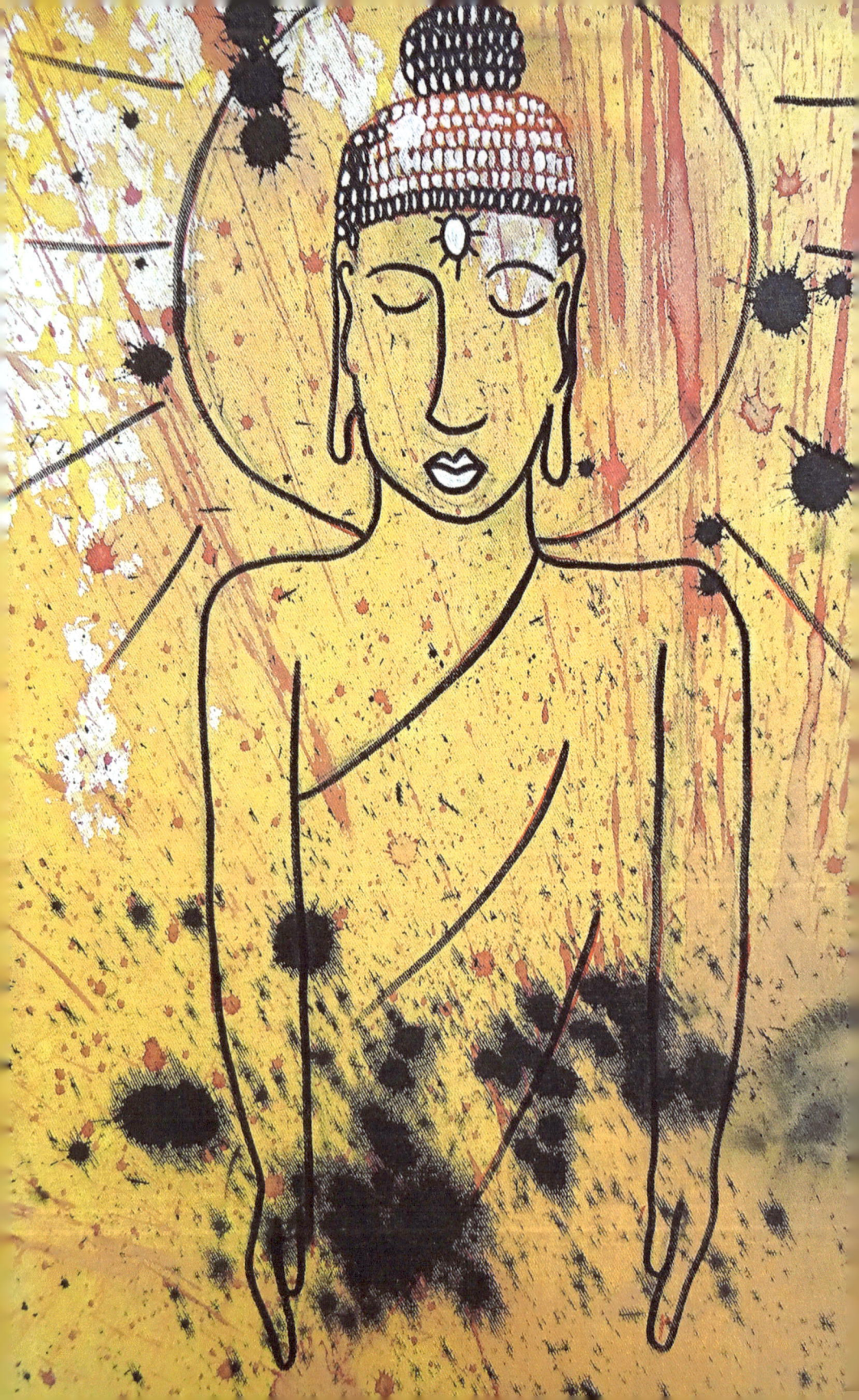

សេចក្ដីស្រឡាញ់គ្មានព្រំដែនបញ្ចេញ
ឆ្ពោះទៅរកពិភពលោកទាំងមូល។
ខាងលើខាងក្រោមនិងនៅទូទាំង
ដោយគ្មានការរារាំងដោយគ្មានឈ្នានីស,
ដោយគ្មានសត្រូវ។

Radiate boundless love towards the entire world. Above, below, and across unhindered, without ill will, without enmity.

Vandy, *age 16*

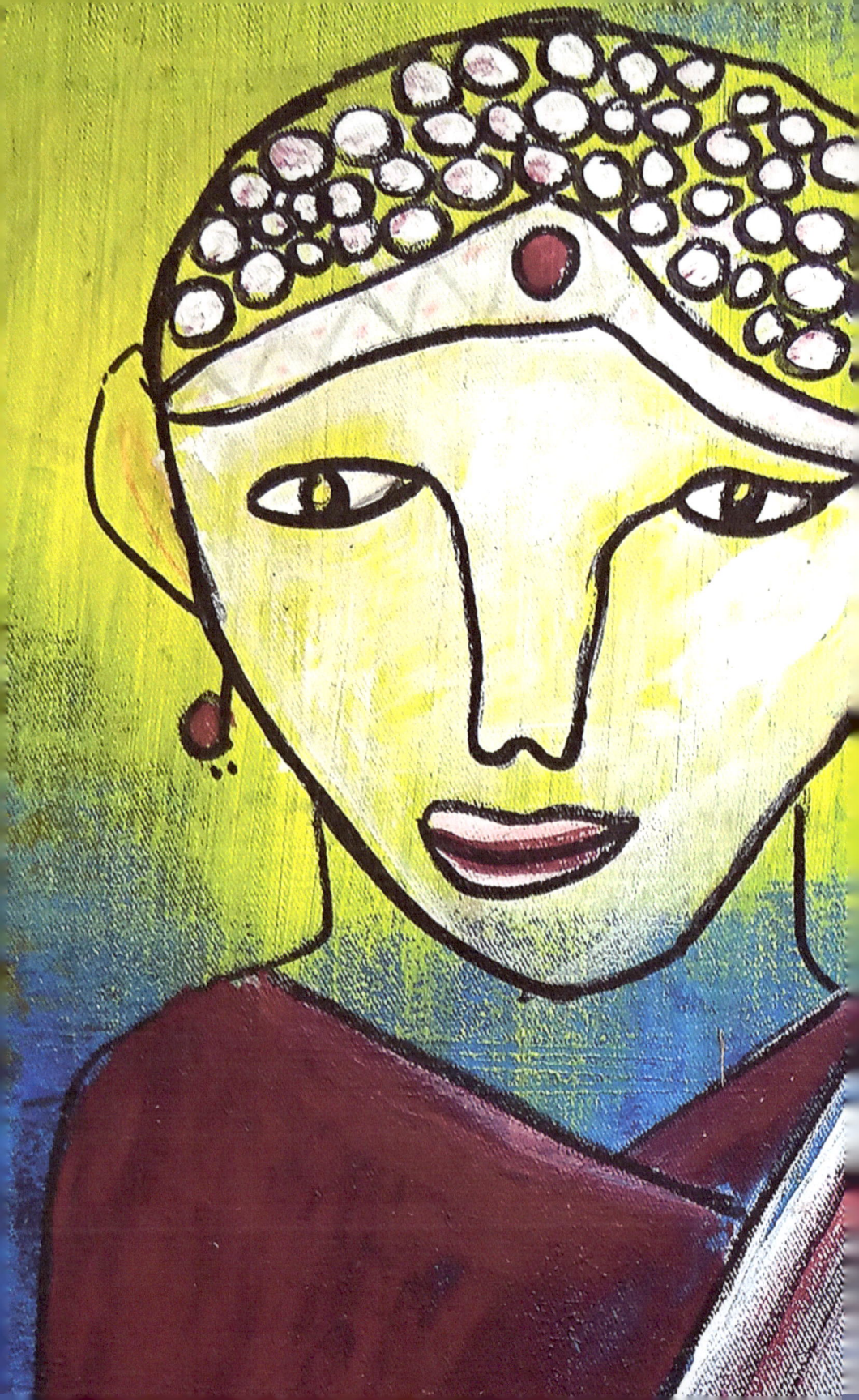

ការងាររបស់អ្នក
គឺដើម្បីរកឱ្យឃើញពិភពលោករបស់អ្នក
ហើយបន្ទាប់មក ដោយ
អស់ពីចិត្តរបស់អ្នក
ផ្តល់ឱ្យខ្លួនឯងទៅវា។

Your work

is to discover your world

and then

with all your heart

give yourself to it.

Multiple artists

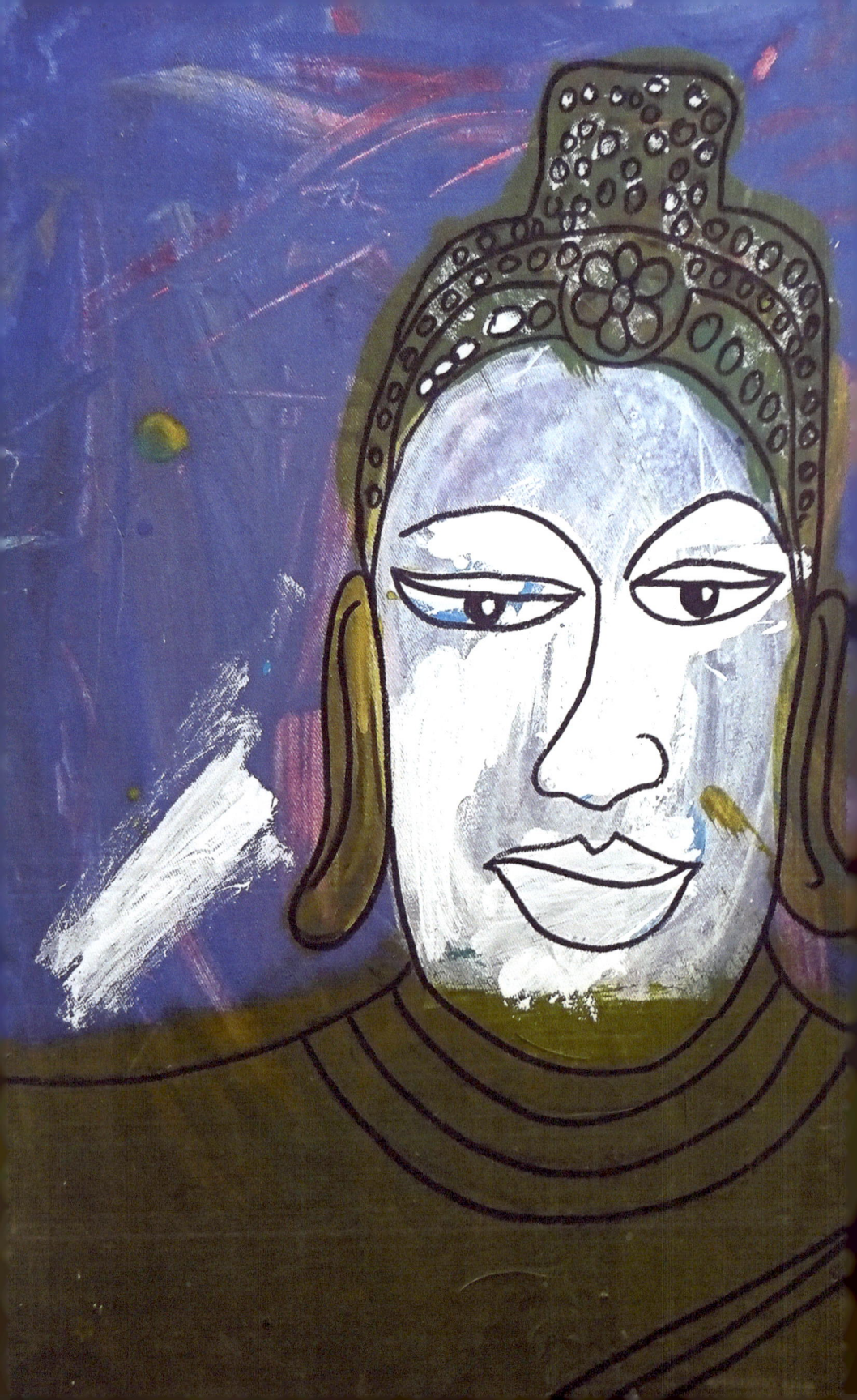

វិធីនេះគឺមិន នៅលើមេឃ។
វិធីនេះគឺជាការនៅក្នុងបេះដូង។

The way is not
in the sky.

The way is
in the heart.

Sreypick, age 14

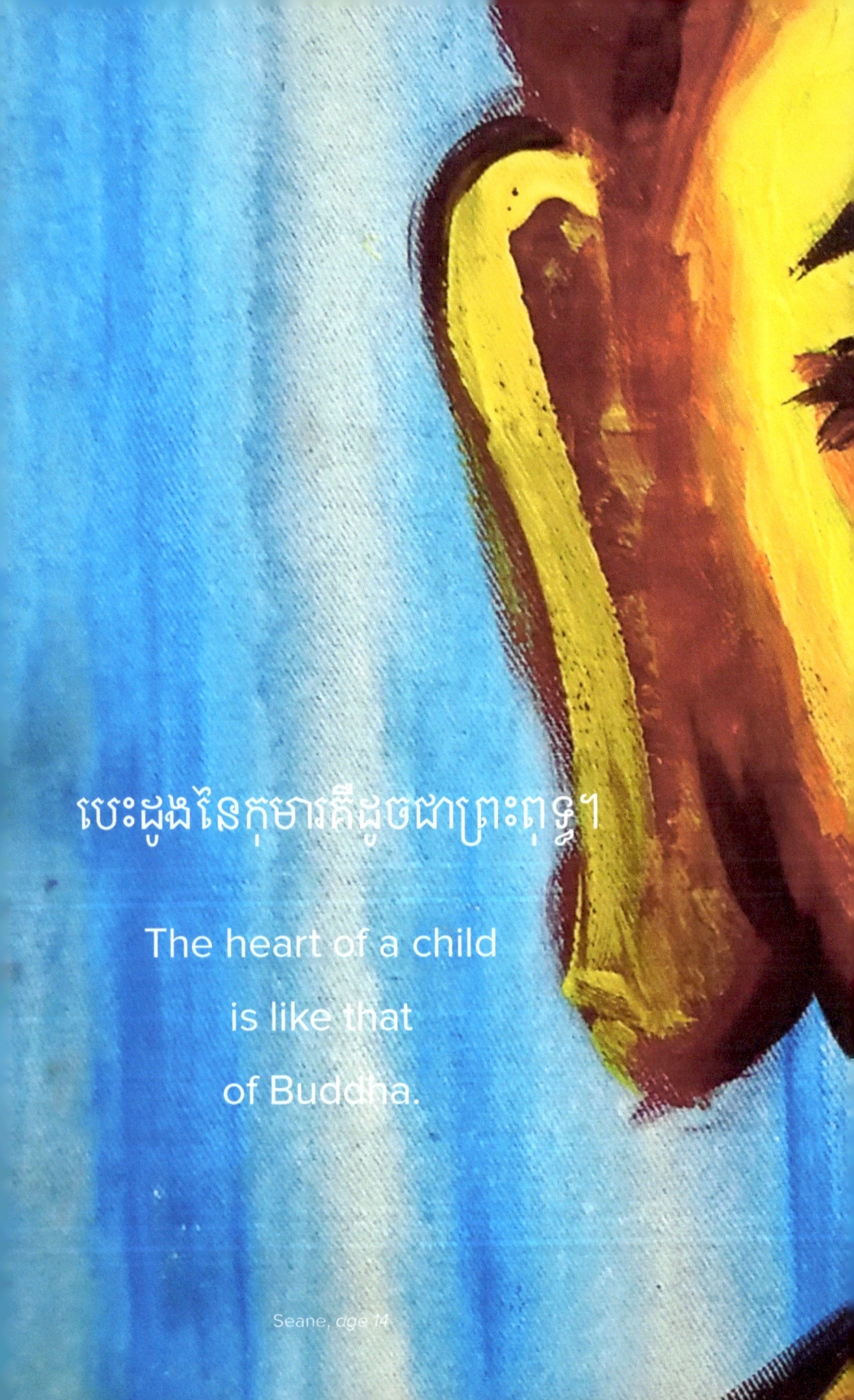

បេះដូងនៃកុមារគឺដូចជាព្រះពុទ្ធ។

The heart of a child
is like that
of Buddha.

Seane, *age 14*

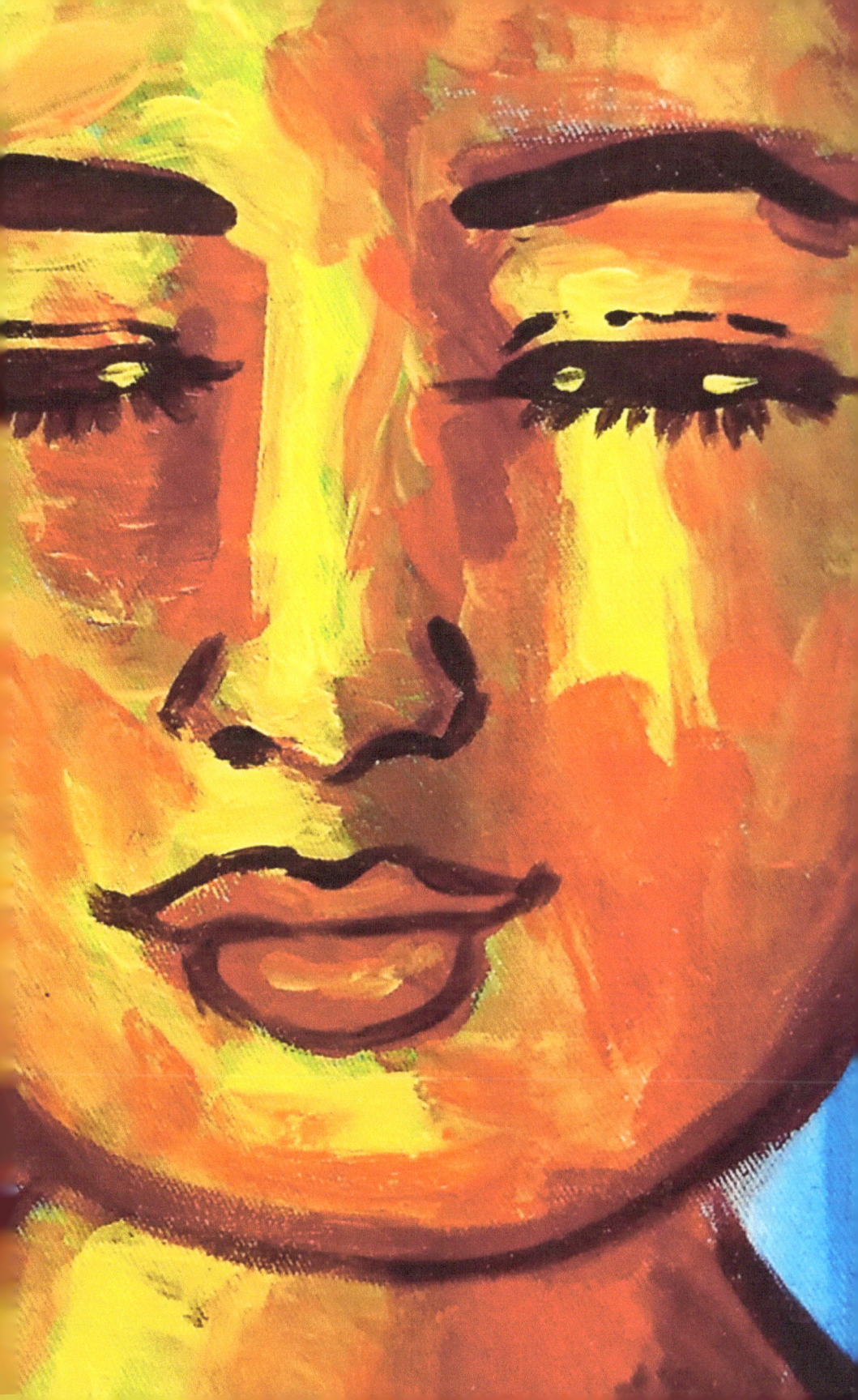

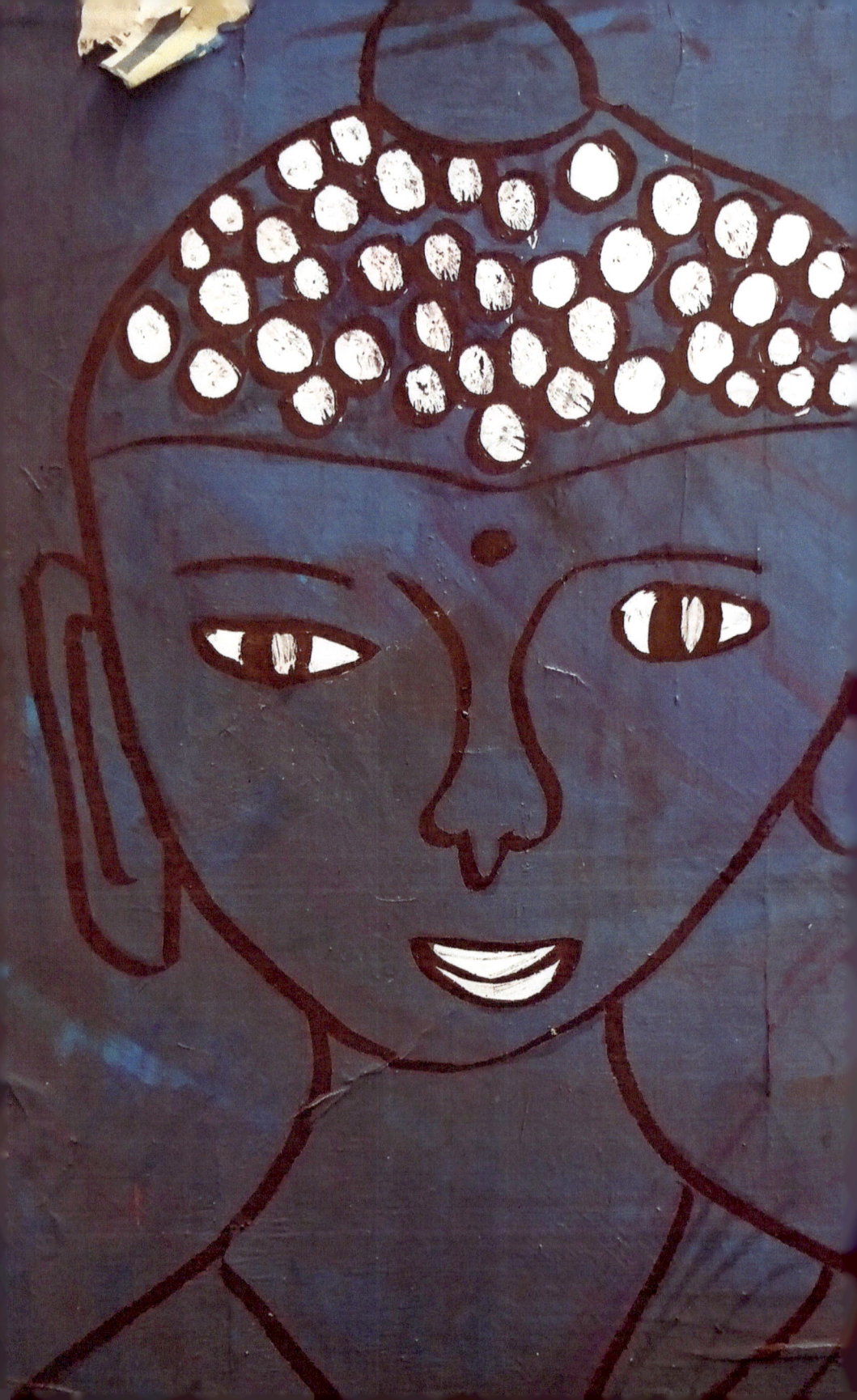

ទ្រព្យសម្បត្តិធំបំផុតគឺមើលមិនឃើញដោយភ្នែកនោះទេហើយបានរកឃើញដោយបេះដូង។

The greatest treasures
are those invisible to the eye
and found by the heart.

Sok Pich, *age 13*

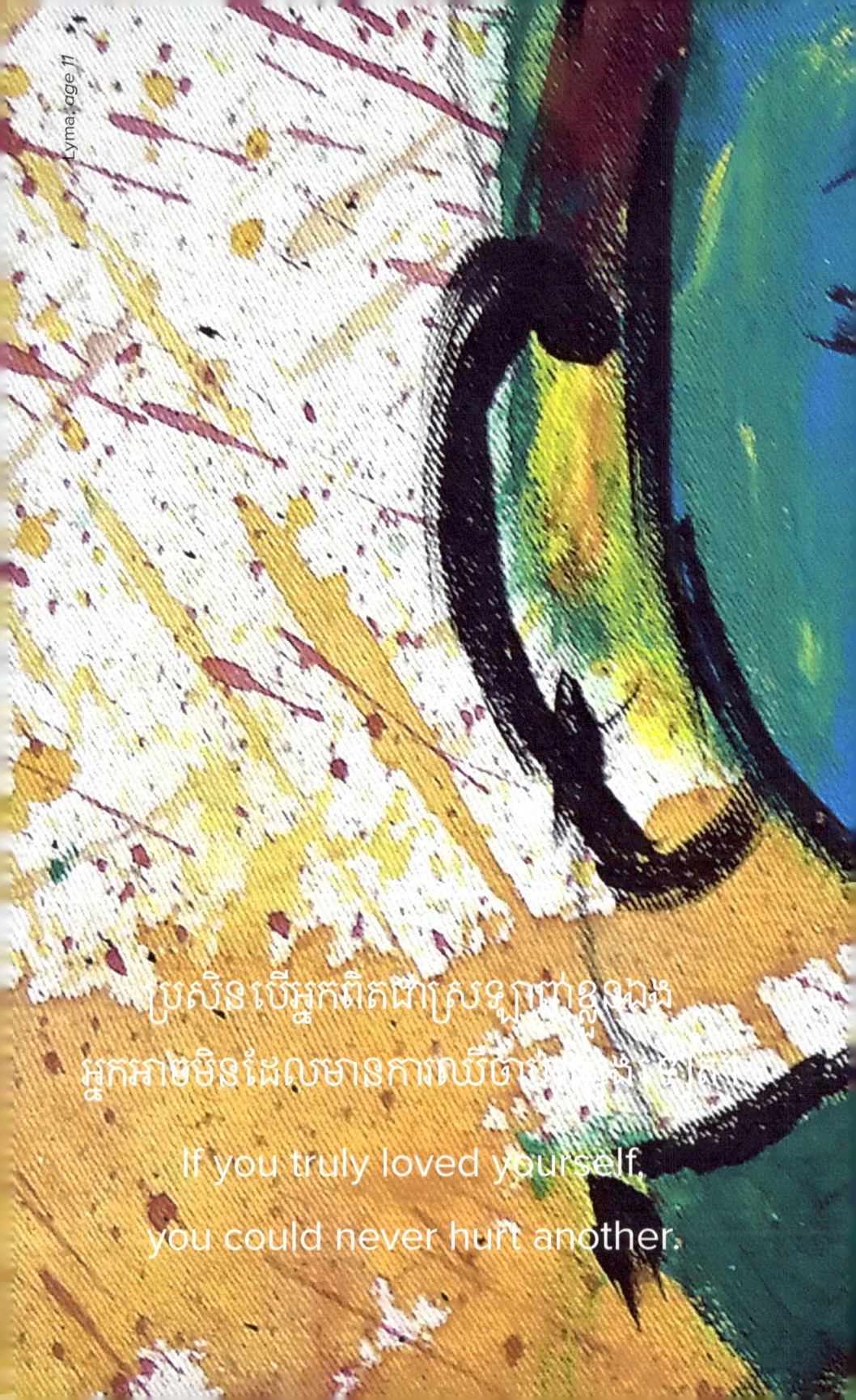

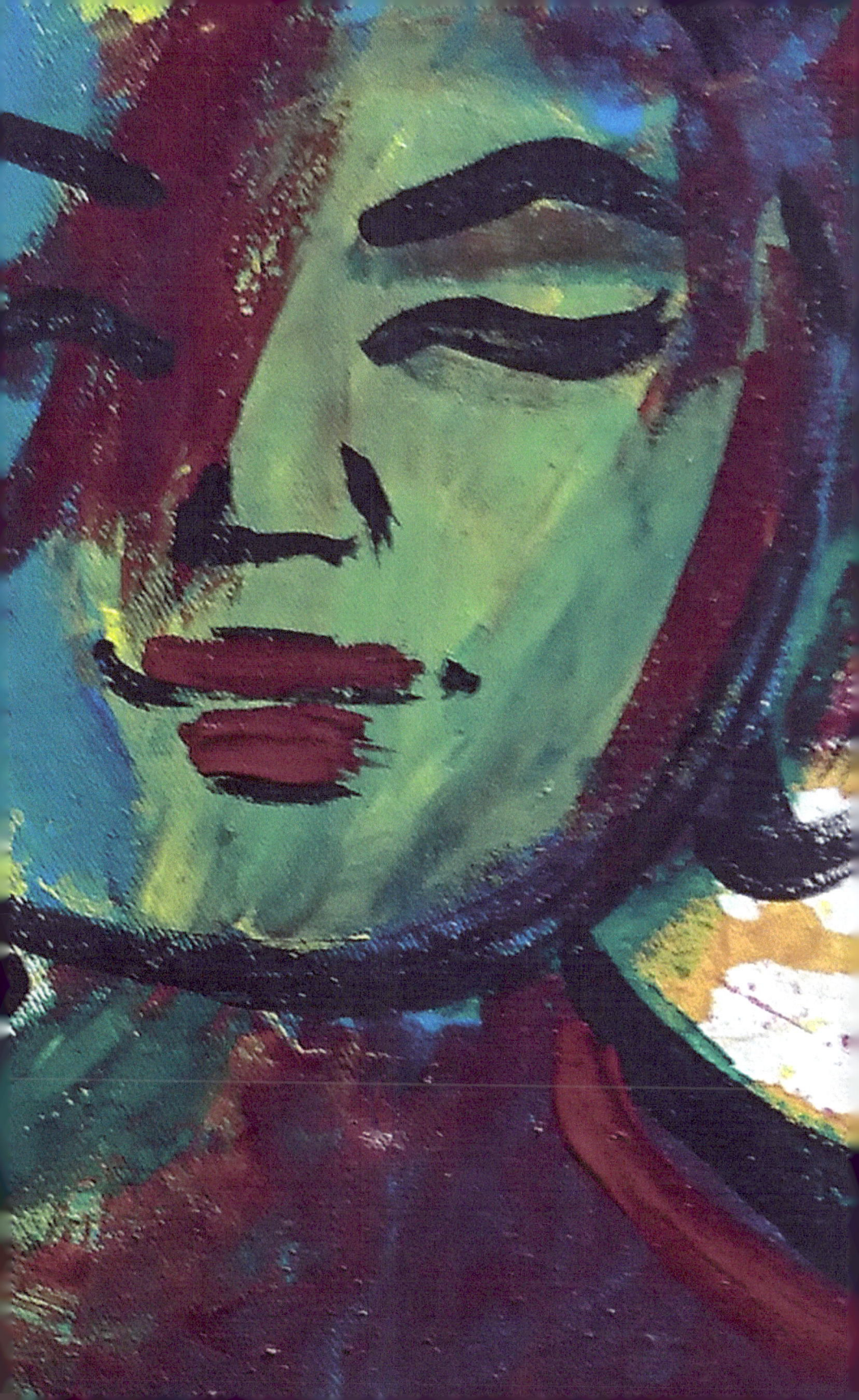

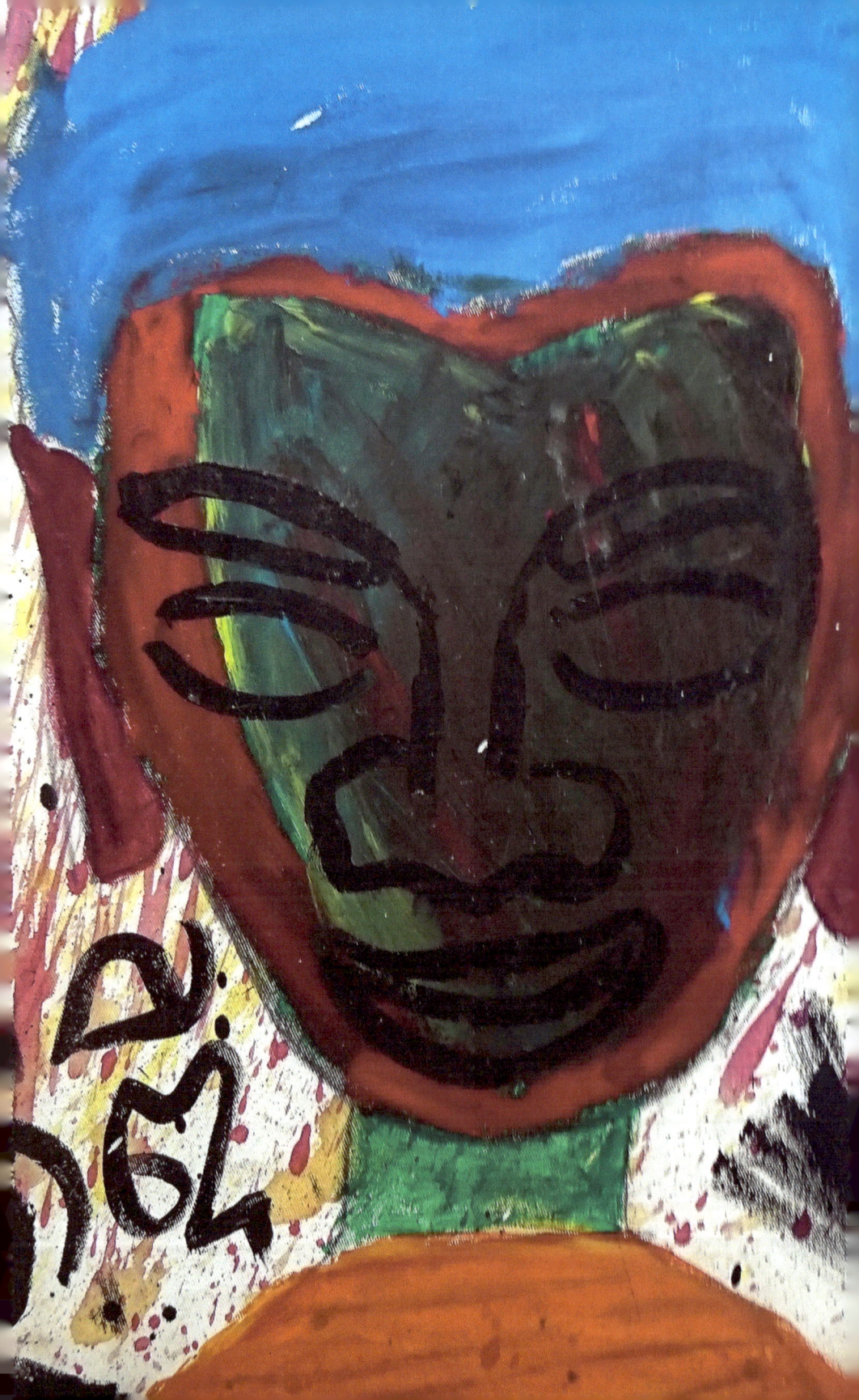

មានក្តីមេត្តាករុណាចំពោះមនុស្សទាំងអស់,
អ្នកមាននិងអ្នកក្រដូចគ្នា;
គ្មានការឯងទុក្ខផេទនារបស់
ពួកគេៗម្មួយចំនួនបានទទួលឯងទុក្ខច្រើនពេក,
អ្នកផ្សេងទៀតតិចត្មួចពេក។

Have compassion for all beings,

rich and poor alike;

each has their suffering.

Some suffer too much,

others too little.

ការស្អប់មិនបញ្ច្យប់
ដោយសារការស្អប់ ប៉ុន្តែបាន
ដោយសេចក្ដីស្រឡាញ់;
នេះជាការគ្រប់គ្រងអ
ស់កល្បជានិច្ច។

Hatred

does not cease

by hatred,

but only by love.

This is the eternal rule.

Multiple artists

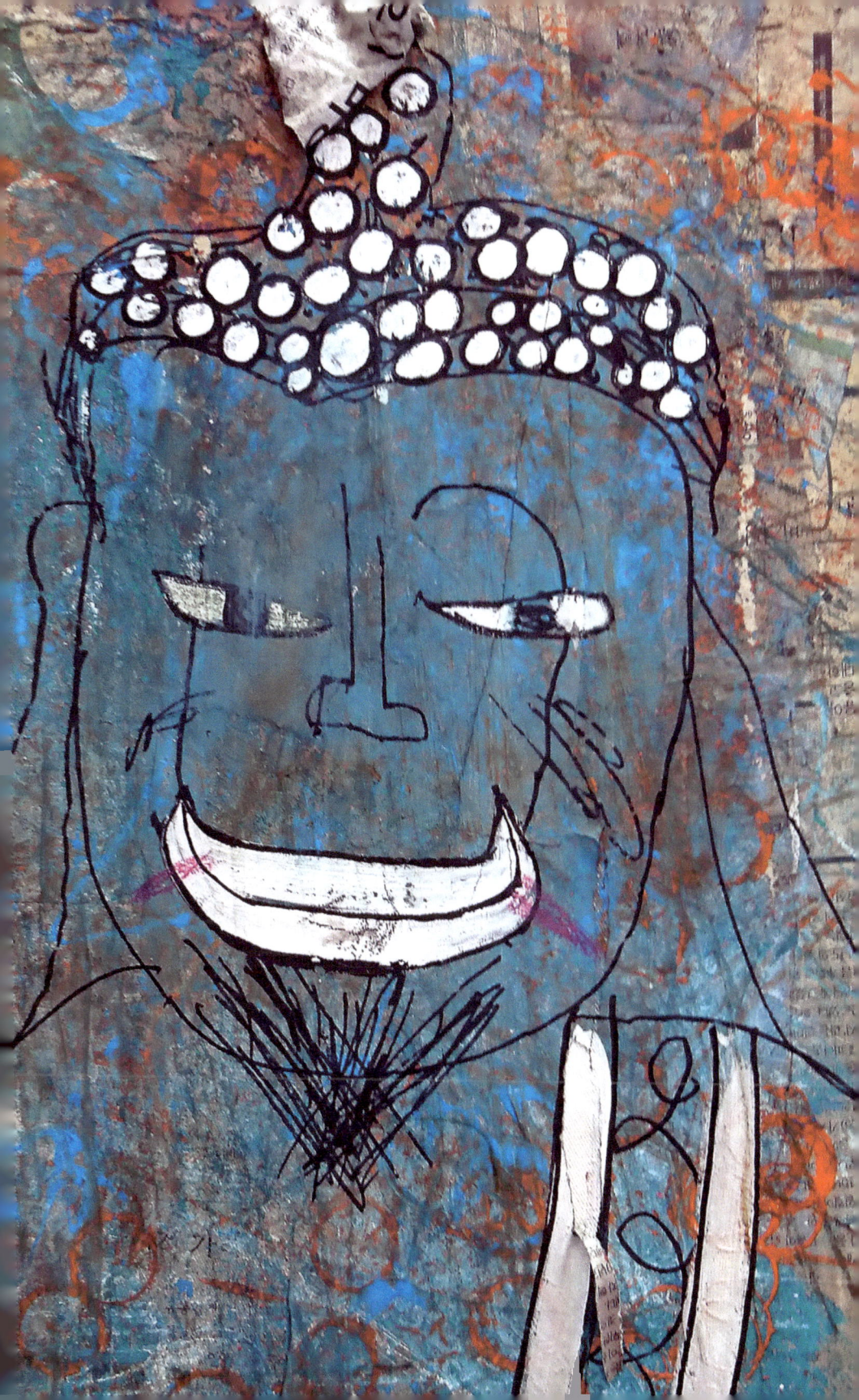

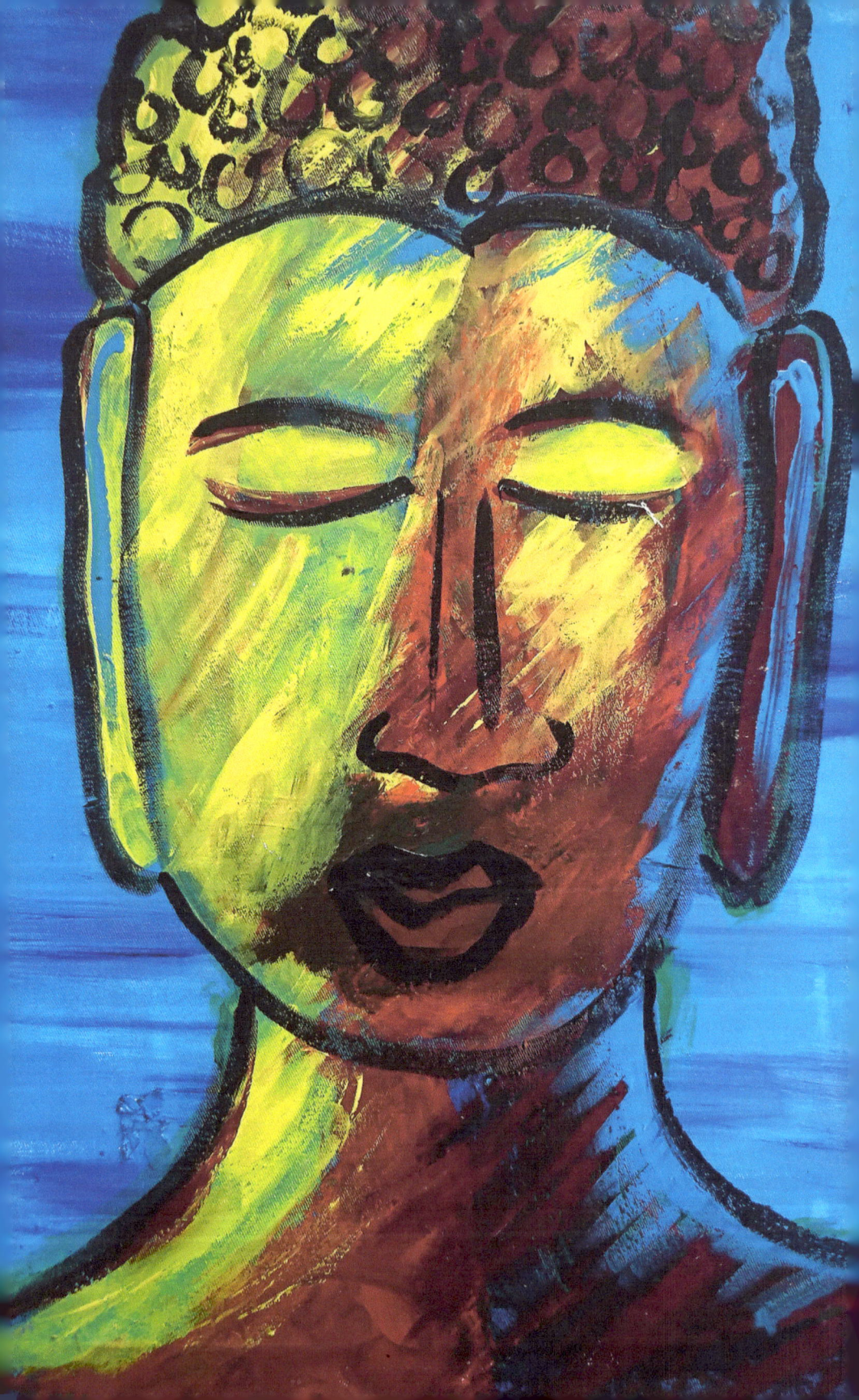

អ្នកបានដោយខ្លួនឯង,
ដាច្រើនដូចជានរណាម្នាក់
ក្នុងសកលលោកទាំងមូល,
សមនឹងទទួលសេចក្ដីស្រឡាញ់រប
ស់អ្នកនិងការស្រឡាញ់។

You, yourself,

as much as anybody

in the entire universe,

deserve *your* love

and affection.

Vandy, *age 16*

TO SUPPORT THE BUTTERFLY ARTISTS
& YOURSELF

COLLECT THE WHOLE SERIES

May your heart remain open.

All paintings created by Cambodian children
at Butterfly Art Studio, Siem Reap, Cambodia.

All quotes spoken by Lord Buddha, Siddhārtha Gautama

Design by Studio3B

www.ingramcontent.com/pod-product-compliance
Lightning Source LLC
Chambersburg PA
CBHW041212180526
45172CB00006B/1244